오래된 라디오에서
바람의 노래가
흐른다

오래된 **라디오**에서 **바람**의 **노래**가 흐른다

초판 1쇄 인쇄 | 2016년 3월 31일
초판 1쇄 발행 | 2016년 4월 5일
엮은이 | 김순곤
펴낸이 | 이춘원
펴낸곳 | 노마드
편 집 | 이경미
디자인 | 고 니
기획 · 마케팅 | 강영길
관 리 | 정영석
인 쇄 | 예림인쇄
주 소 | 경기도 고양시 일산동구 장항2동 753 청원레이크빌 311호
전 화 | 031-911-8017
팩 스 | 031-911-8018
등록일 | 2005년 4월 20일
등록번호 | 제 2005-29호
잘못된 책은 구입하신 서점에서 교환해드립니다.
ISBN 979-11-86288-14-6 (03600)

※ 이 책에 실린 모든 저작물은
한국음악저작권협회의 사용 승인을 필하였습니다.

작사가 김순곤의

아름답고 슬픈 젊은 날의 OST

한 번은 꼭 필사하고 싶던 노랫말 99

●

오래된 라디오에서 바람의 노래가 흐른다

노마드

차 례

| 노래 · 넷 | 보다 많은 실패와 고뇌의 시간이
비켜 갈 수 없다는 걸 우린 깨달았네

오래된 **라디오**에서 **바람**의 **노래**가 흐른다

이제 가슴에는 음악이 흐르고

손으로 추억을 씁니다

당신 곁에 비눗방울처럼 아름다운 사랑이

다시 피어오를 겁니다

| 노래 · 하나 |

살면서 듣게 될까 언젠가는 바람의 노래를

이문세
광화문 연가

이제 모두 세월 따라
흔적도 없이 변하였지만
덕수궁 돌담길엔 아직 남아 있어요
다정히 걸어가는 연인들

언젠가는 우리 모두
세월을 따라 떠나가지만
언덕 밑 정동 길엔 아직 남아 있어요
눈 덮인 조그만 교회당

향긋한 오월의 꽃향기가
가슴 깊이 그리워지면
눈 내린 광화문 네거리 이곳에
이렇게 다시 찾아와요

언젠가는 우리 모두
세월을 따라 떠나가지만
언덕 밑 정동 길엔 아직 남아 있어요
눈 덮인 조그만 교회당

작사:이영훈 작곡:이영훈

김광석
너무 아픈 사랑은 사랑이 아니었음을

그대 보내고 멀리 가을 새와 작별하듯
그대 떠나보내고 돌아와 술잔 앞에 앉으면
눈물 나누나

그대 보내고 아주 지는 별빛 바라볼 때
눈에 흘러내리는 못 다한 말들 그 아픈 사랑
지울 수 있을까

어느 하루 비라도
추억처럼 흩날리는 거리에서
쓸쓸한 사람 되어 고개 숙이면 그대 목소리
너무 아픈 사랑은 사랑이 아니었음을

어느 하루 바람이 젖은 어깨
스치며 지나가고
내 지친 시간들이 창에 어리면
그대 미워져
너무 아픈 사랑은 사랑이 아니었음을

이제 우리 다시는 사랑으로
세상에 오지 말기
그립던 말들도 묻어 버리기
못 다한 사랑
너무 아픈 사랑은 사랑이 아니었음을

너무 아픈 사랑은 사랑이 아니었음을

작사:류 근 작곡:김광석

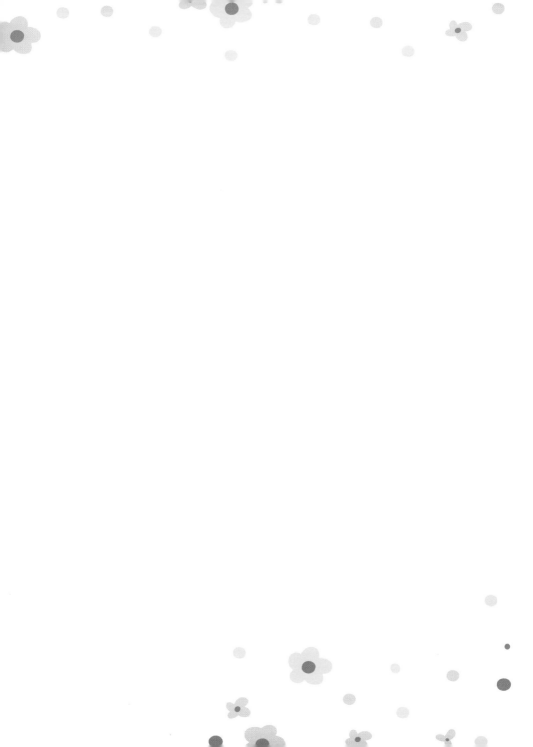

변진섭
미워서 미워질 때

그늘진 나의 모습이 나조차 싫어지는데
떠나는 그대 마음은 잘못된 것이 아니지

차갑던 그대 눈빛만 되새겨 보다 보면은
미워서 미워질 때가 그럴 때가 오겠지

사랑했기 때문에
이별 또한 슬프지 않다고
변명하며 내 자신을
나는 속이며 돌아서네
오늘따라 바라본 밤하늘이
왜 이리 까맣게 보이는지
비라도 새삼스레 내리려 하는지

차갑게 그대 눈빛만 되새겨 보다 보면은
미워서 미워질 때가 그럴 때가 오겠지

사랑했기 때문에
이별 또한 슬프지 않다고
변명하며 내 자신을
나는 속이며 돌아서네
오늘따라 바라본 밤하늘이
왜 이리 까맣게 보이는지
비라도 새삼스레 내리려 하는지

그늘진 나의 모습이 나조차 싫어지는데
떠나는 그대 마음은 잘못된 것이 아니지

작사:지 예 작곡:안진우

이 용
잊혀진 계절

지금도 기억하고 있어요
10월의 마지막 밤을
뜻 모를 이야기만 남긴 채
우리는 헤어졌지요

그날의 쓸쓸했던 표정이
그대의 진실인가요
한마디 변명도 못하고
잊혀져야 하는 건가요

언제나 돌아오는 계절은
나에게 꿈을 주지만
이룰 수 없는 꿈은 슬퍼요
나를 울려요

작사:박건호 작곡:이범희

신형원
개똥벌레

아무리 우겨 봐도 어쩔 수 없네
저기 개똥 무덤이 내 집인걸
가슴을 내밀어도 친구가 없네
노래하던 새들도
멀리 날아가네

가지 마라 가지 마라 가지 말아라
나를 위해 한 번만 노래를 해주렴
나나 나나나나 쓰라린 가슴 안고
오늘 밤도 그렇게
울다 잠이 든다

마음을 다 주어도 친구가 없네
사랑하고 싶지만 마음뿐인걸
나는 개똥벌레 어쩔 수 없네
손을 잡고 싶지만
모두 떠나가네

가지 마라 가지 마라 가지 말아라
나를 위해 한 번만 손을 잡아주렴
아아 외로운 밤 쓰라린 가슴 안고
오늘 밤도 그렇게
울다 잠이 든다

오늘 밤도 그렇게
울다 잠이 든다

작사:한 돌 작곡:한 돌

강수지
보랏빛 향기

그대 모습은 보랏빛처럼
살며시 다가왔지
예쁜 두 눈엔 향기가 어려
잊을 수가 없었네

언제나 우리 웃을 수 있는
아름다운 얘기들을 만들어 가요
외로움이 다가와도
그대 슬퍼하지 마
답답한 내 맘이 더 아파 오잖아
길을 걷다 마주치는
많은 사람들 중에
그대 나에게
사랑을 건네준 사람

작사:강수지 작곡:윤 상

024

윤종신
오래전 그날

교복을 벗고 처음으로 만났던 너
그때가 너도 가끔 생각나니
뭐가 그렇게도 좋았었는지
우리들만 있으면

너의 집 데려다주던 길을 걸으며
수줍게 나눴던 많은 꿈
너를 지켜 주겠다던 다짐 속에
그렇게 몇 해는 지나

너의 새 남자친구 얘길 들었지
나 제대하기 얼마 전
이해했던 만큼 미움도 커졌었지만

오늘 난 감사드렸어
몇 해 지나 얼핏 너를 봤을 때
누군가 널 그처럼 아름답게
지켜 주고 있었음을

그리고 지금 내 곁엔
나만을 믿고 있는 한 여자와
잠 못 드는 나를 달래는 오래전
그 노래만이

작사:박주연 작곡:윤종신 정석원

새 학기가 시작되는 학교에는
그 옛날 우리의 모습이 있지
뭔가 분주하게 약속이 많은
스무 살의 설레임

너의 학교 그 앞을 난 가끔 거닐지
일상에 찌들어 갈 때면
우리 슬픈 계산이 없었던 시절
난 만날 수 있을 테니

너의 새 남자친구 얘길 들었지
나 제대하기 얼마 전
이해했던 만큼 미움도 커졌었지만

오늘 난 감사드렸어
몇 해 지나 얼핏 너를 봤을 때
누군가 널 그처럼 아름답게
지켜 주고 있었음을

그리고 지금 내 곁엔
나만을 믿고 있는 한 여자와
잠 못 드는 나를 달래는 오래전
그 노래만이

작사:박주연 작곡:윤종신 정석원

유재하
가리어진 길

보일 듯 말 듯 가물거리는
안개 속에 쌓인 길
잡힐 듯 말 듯 멀어져 가는
무지개와 같은 길
그 어디에서 날 기다리는지
둘러보아도 찾을 수 없네

그대여 힘이 돼 주오
나에게 주어진 길 찾을 수 있도록
그대여 길을 터 주오
가리어진 나의 길

이리로 가나 저리로 갈까
아득하기만 한데
이끌려 가듯 떠나는
이는 제 갈 길을 찾았나
손을 흔들며 떠나보낸 뒤
외로움만이 나를 감쌀 때

그대여 힘이 돼 주오
나에게 주어진 길 찾을 수 있도록
그대여 길을 터 주오
가리어진 나의 길

작사:유재하 작곡:유재하

안치환
내가 만일

내가 만일 하늘이라면 그대 얼굴에 물들고 싶어
붉게 물든 저녁 저 노을처럼 나 그대 뺨에 물들고 싶어

내가 만일 시인이라면 그댈 위해 노래하겠어
엄마 품에 안긴 어린아이처럼 나 행복하게 노래하고 싶어

세상에 그 무엇이라도 그대 위해 되고 싶어
오늘처럼 우리 함께 있으니 내겐 얼마나 큰 기쁨인지

사랑하는 나의 사람아 너는 아니
워~ 이런 나의 마음을

내가 만일 구름이라면 그댈 위해 비가 되겠어
더운 여름날에 소나기처럼 나 시원하게 내리고 싶어

내가 만일 구름이라면 그댈 위해 눈이 되겠어
추운 겨울날에 함박눈처럼 나 포근하게 내리고 싶어

세상에 그 무엇이라도 그대 위해 되고 싶어
오늘처럼 우리 함께 있으니 내겐 얼마나 큰 기쁨인지

세상에 그 무엇이라도 그대 위해 되고 싶어
오늘처럼 우리 함께 있으니 내겐 얼마나 큰 기쁨인지

사랑하는 나의 사람아 너는 아니
워~ 이런 나의 마음을
워~ 이런 나의 마음을

작사:김범수 작곡:김범수

동물원
혜화동

오늘은 잊고 지내던 친구에게서 전화가 왔네
내일이면 멀리 떠나간다고
어릴 적 함께 뛰놀던 골목길에서 만나자 하네
내일이면 멀리 떠나간다고

덜컹거리는 전철을 타고 찾아가는 그 길
우린 얼마나 많은 것을 잊고 살아가는지
어릴 적 넓게만 보이던 좁은 골목길에
다정한 옛 친구 나를 반겨 달려오는데

어릴 적 함께 꿈꾸던 부푼 세상을 만나자 하네
내일이면 아주 멀리 떠나간다고
언젠가 돌아오는 날 활짝 웃으며 만나자 하네
내일이면 아주 멀리 간다고

덜컹거리는 전철을 타고 찾아가는 그 길
우린 얼마나 많은 것을 잊고 살아가는지
어릴 적 넓게만 보이던 좁은 골목길에
다정한 옛 친구 나를 반겨 달려오는데

랄라 랄라라 랄라랄라라 라랄라랄라라
우린 얼마나 많은 것을 잊고 살아가는지
랄라 랄라라 랄라랄라라 라랄라랄라라
랄라 랄라라 랄라랄라라 라랄라랄라라

작사:김창기 작곡:김창기

김현철
춘천 가는 기차

조금은 지쳐 있었나 봐
쫓기는 듯한 내 생활
아무 계획도 없이 무작정
몸을 부대어 보며 힘들게 올라탄 기차는
어딘고 하니 춘천행
지난 일이 생각나
차라리 혼자도 좋겠네

춘천 가는 기차는
나를 데리고 가네
오월의 내 사랑이 숨 쉬는 곳
지금은 눈이 내린
끝없는 철길 위에
초라한 내 모습만 이 길을 따라가네
그리운 사람

차창 가득 뽀얗게
서린 입김을 닦아내 보니
흘러가는 한강은
예나 지금이나 변함없고
그곳에 도착하게 되면
술 한 잔 마시고 싶어

저녁때 돌아오는
내 취한 모습도 좋겠네
그리운 사람
그리운 모습

작사:김현철 작곡:김현철

윤 상
이별의 그늘

문득 돌아보면 같은 자리지만
난 아주 먼 길을 떠난 듯했어
만날 순 없었지 한 번 어긋난 후
나의 기억에서만
살아 있는 먼 그대

난 끝내 익숙해지겠지
그저 쉽게 잊고 사는걸

또 함께 나눈 모든 것도
그만큼의 허전함일 뿐

덧없이 흘러가는 시간 속에서
어떤 만남을 준비할까
하지만 기억해 줘
지난 얘기와
이별 후에 비로소 눈뜬
나의 사랑을

작사:박주연 작곡:윤 상

박학기
향기로운 추억

한 줄 젖은 바람은 이젠 희미해진
옛 추억 어느 거리로 날 데리고 가네

향기로운 우리의 얘기로 흠뻑 젖은 세상
시간이 천천히 흐르고 있어

한 줌 아름다운 연기 잡아 보려 했던
우리의 그리운 시절

가끔 돌이켜 보지만
입가에 쓴웃음 남기고 가네

생각해 봐요 눈이 많던 어느 겨울
그대 웃음처럼 온 세상 하얗던

귀 기울여 봐요
지난여름 파도 소리
그대 얘기처럼
가만히 속삭이던

이제 다시 갈 수 없나
향기롭던 우리의 지난 추억
그곳으로

작사:조동익 작곡:조동익

이승훈
비 오는 거리

비 오는 거릴 걸었어 너와 걷던 그 길을
눈에 어리는 지난 얘기는 추억일까

그날도 비가 내렸어 나를 떠나가던 날
내리는 비에 너의 마음도 울고 있다면

다시 내게 돌아와 줘 기다리는 나에게로
그 언젠가 늦은 듯 뛰어와 미소 짓던 모습으로
사랑한 건 너뿐이야 꿈을 꾼 건 아니었어
너만이 차가운 이 비를 멈출 수 있는걸

그날도 비가 내렸어 나를 떠나가던 날
내리는 비에 너의 마음도 울고 있다면

다시 내게 돌아와 줘 기다리는 나에게로
그 언젠가 늦은 듯 뛰어와 미소 짓던 모습으로
사랑한 건 너뿐이야 꿈을 꾼 건 아니었어
너만이 차가운 이 비를 멈출 수 있어

사랑한 건 너뿐이야 꿈을 꾼 건 아니었어
너만이 차가운 이 비를 멈출 수 있는걸

작사:김신우 작곡:김신우

조용필
이젠 그랬으면 좋겠네

나는 떠날 때부터 다시 돌아올 걸 알았지
눈에 익은 이 자리 편히 쉴 수 있는 곳
많은 것을 찾아서 멀리만 떠났지
난 어디 서 있었는지
하늘 높이 날아서 별을 안고 싶어
소중한 건 모두 잊고 산 건 아니었나

이젠 그랬으면 좋겠네
그대 그늘에서 지친 마음 아물게 해
소중한 건 옆에 있다고
먼 길 떠나려는 사람에게 말했으면

너를 보낼 때부터 다시 돌아올 걸 알았지
손에 익은 물건들 편히 잘 수 있는 곳
숨고 싶어 헤매던 세월을 딛고서
넌 무얼 느껴 왔는지
하늘 높이 날아서 별을 안고 싶어
소중한 건 모두 잊고 산 건 아니었나

이젠 그랬으면 좋겠네
그대 그늘에서 지친 마음 아물게 해
소중한 건 옆에 있다고
먼 길 떠나려는 사람에게 말했으면

작사:박주연 작곡:조용필

인순이
거위의 꿈

난 난 꿈이 있었죠
버려지고 찢겨 남루하여도
내 가슴 깊숙이 보물과 같이
간직했던 꿈

혹 때론 누군가가 뜻 모를 비웃음
내 등 뒤에 흘릴 때도
난 참아야 했죠 참을 수 있었죠
그날을 위해

늘 걱정하듯 말하죠
헛된 꿈은 독이라고
세상은 끝이 정해진 책처럼
이미 돌이킬 수 없는
현실이라고

그래요 난 난 꿈이 있어요
그 꿈을 믿어요
나를 지켜봐요
저 차갑게 서 있는 운명이란 벽 앞에
당당히 마주칠 수 있어요

언젠가 나 그 벽을 넘고서
저 하늘을 높이 날 수 있어요
이 무거운 세상도 나를 묶을 순 없죠
내 삶의 끝에서
나 웃을 그날을 함께해요

작사:이 적 작곡:김동률

김정민
슬픈 언약식

너를 내게 주려고 날 혼자 둔 거야
내 삶은 지금껏 나에게
너 아닌 사람은
그저 스쳐 지난 것처럼

나를 네게 주려고 난 열지 않았어
내 마음 그 누구에게도
그렇게 넌 있어 준 거야
나의 방황의 끝에서

하지만 넌 서러워하지 마
우리만의 축복을
어떤 현실도 우리 사랑 앞에서
얼마나 더 초라해질 뿐인지

이제 눈물을 거둬
하늘도 우릴 축복하잖아
워~ 이렇게 입 맞추고 나면
우린 하나인데

작사:박주연 작곡:이경섭

더 블루
너만을 느끼며

네가 나이기를 바랐던 것만큼
많은 것을 원하지는 않아
알 수 없는 이 아쉬움들은
그리움의 마음일 뿐

오 짧았던 우리의 시간은
오랜 아픔으로 남겠지만
모든 것이 변할 순 없잖아
소중했던 우리 얘기도

오 서러워 우는 건 아니야
그저 미련만이 남아 있을 뿐
오래전 알고 지낸
너와 함께한 내 모습

워~ 더욱더 초라해 보이는 쓸쓸한 미소만이
더 이상 아무 말도 할 수 없지만

힘없이 뒤돌아 가지만
널 잊을 순 없을 거야
서로가 원한 건 아니었잖아
조금 더 가까이 다가와
너만을 느끼며 달콤한 내 사랑을 전할 거야
그냥 이대로 영원히 내 품에 안겨
내 사랑 Oh my love to you

작사:지 우 작곡:서영진

박기영

시작

오직 너만을 생각한 밤이 있었어
내가 정말 왜 이러는 건지
아무래도 네가 너무 좋아진 게 아닐까
이게 바로 사랑인가 봐

처음 본 순간 나는 느꼈어
내가 기다리던 사람이 바로 너란 걸
난 네게 말하고 싶어 너를 사랑하고 있다고
모든 것을 네게 주고 싶다고
어떡해야 내 마음을 알겠니
네가 나의 전부라는 걸

나의 마음을 너에게 보여주기가
이렇게도 어려운 줄 몰랐어
너를 위한 생각에 그렇게 많은 날들이
힘들게만 느껴진 거야

처음 본 순간 나는 느꼈어
내가 기다리던 사람이 바로 너란 걸
난 네게 말하고 싶어 너를 사랑하고 있다고
모든 것을 네게 주고 싶다고
어떡해야 내 마음을 알겠니
네가 나의 전부라는 걸

작사:오석준 작곡:신동우 오석준

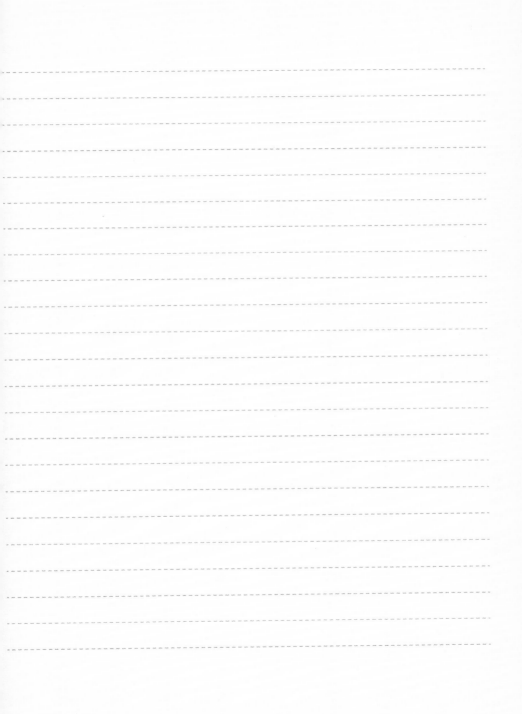

이젠 혼자라고 생각하지 마
너를 사랑하는 내가 있잖아

네게 말하고 싶어 너를 사랑하고 있다고
모든 것을 네게 주고 싶다고
어떡해야 내 마음을 알겠니
네가 나의 전부라는 걸
어떡해야 내 마음을 알겠니
네가 나의 전부라는 걸
네가 나의 모든 거야

작사:오석준 작곡:신동우 오석준

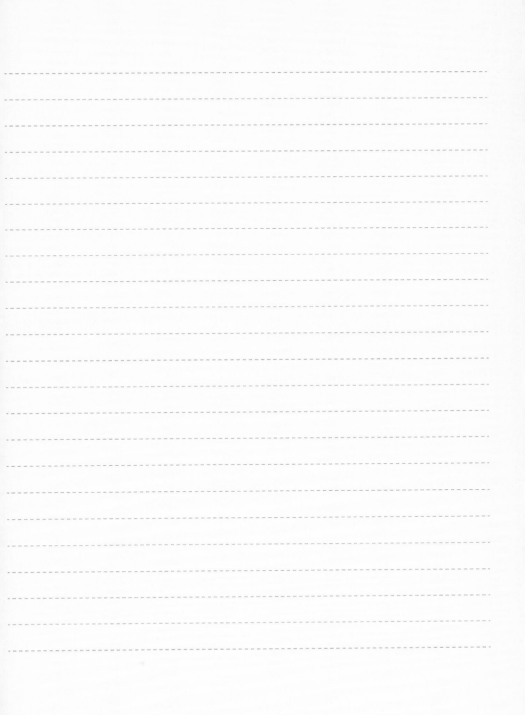

김건모
핑계

지금도 이해할 수 없는 그 얘기로
넌 핑계를 대고 있어

내게 그런 핑계를 대지 마
입장 바꿔 생각을 해봐
네가 지금 나라면 넌 웃을 수 있니

혼자 남는 법을 내게 가르쳐 준다며
농담처럼 진담인 듯 건넨 그 한마디
안개꽃 한 다발 속에 숨겨진 편지엔
안녕이란 두 글자만 깊게 새겨 있어

이렇게 쉽게 네가 날 떠날 줄은 몰랐어
아무런 준비도 없는 내게
슬픈 사랑을 가르쳐 준다며
넌 핑계를 대고 있어

내게 그런 핑계 대지 마
입장 바꿔 생각을 해봐
네가 지금 나라면 넌 웃을 수 있니

이렇게 쉽게 네가 날 떠날 줄을 몰랐어
아무런 준비도 없는 내게
슬픈 사랑을 가르쳐 준다며
넌 핑계를 대고 있어

작사:김창환 작곡:김창환

| 노래 · 둘 |

세월 가면 그때는 알게 될까 꽃이 지는 이유를

조용필
고추잠자리

아마 나는 아직은 어린가 봐 그런가 봐
아마 나는 아직은 어린가 봐 그런가 봐

엄마야 나는 왜 자꾸만 기다리지
엄마야 나는 왜 갑자기 보고 싶지

아마 나는 아직은 어린가 봐 그런가 봐

엄마야 나는 왜 자꾸만 슬퍼지지
엄마야 나는 왜 갑자기 울고 싶지

가을빛 물든 언덕에
들꽃 따러 왔다가 잠든 날
엄마야 나는 어디로 가는 걸까

외로움 젖은 마음으로
하늘을 보면 흰 구름만 흘러가고
나는 어지러워 어지럼 뱅뱅
날아가는 고추잠자리

아마 나는 아직은 어린가 봐 그런가 봐

엄마야 나는 왜 자꾸만 기다리지
엄마야 나는 왜 갑자기 보고 싶지

엄마야 나는 왜 자꾸만 슬퍼지지
엄마야 나는 왜 갑자기 울고 싶지

작사:김순곤 작곡:조용필

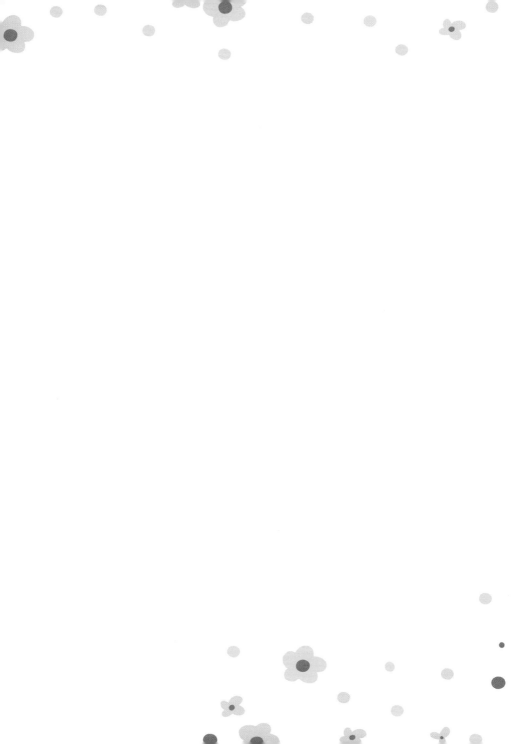

전인권
걱정 말아요 그대

그대여 아무 걱정하지 말아요
우리 함께 노래합시다
그대 아픈 기억들 모두 그대여
그대 가슴 깊이 묻어 버리고

지나간 것은 지나간 대로
그런 의미가 있죠
떠난 이에게 노래하세요
후회 없이 사랑했노라 말해요

그땐 너무 힘든 일이 많았죠
새로움을 잃어 버렸죠
그대 힘든 얘기들 모두 꺼내어
그대 탓으로 홀홀 털어 버리고

지나간 것은 지나간 대로
그런 의미가 있죠
우리 다 함께 노래합시다
후회 없이 꿈을 꾸었다 말해요

지나간 것은 지나간 대로
그런 의미가 있죠
우리가 함께 노래합시다
후회 없이 꿈을 꾸었다 말해요
우리 다 함께 노래합시다
새로운 꿈을 꾸겠다 말해요

작사:전인권 작곡:전인권

홍성민
기억날 그날이 와도

변치 않는 사랑이라 서로 얘기하진 않았어도
너무나 정들었던 지난날
많지 않은 바람들에 벅찬 행복은 있었어도
이별은 아니었잖아

본 적 없는 사람들에 둘러싸인 내 모습처럼
날 수 없는 새가 된다면
내가 남긴 그 많았던 날 내 사랑
그래 조용히 떠나

기억날 그날이 와도 그땐 사랑이 아냐
스치우는 바람결에 느낀 후회뿐이지
나를 사랑했대도 이젠 다른 삶인걸
가리어진 곳엔 슬픔뿐인걸

본 적 없는 사람들에 둘러싸인 내 모습처럼
날 수 없는 새가 된다면
내가 남긴 그 많았던 날 내 사랑 그래 조용히 떠나

기억날 그날이 와도 그땐 사랑이 아냐
스치우는 바람결에 느낀 후회뿐이지
나를 사랑했대도 이젠 다른 삶인걸
가리어진 곳엔 슬픔뿐인걸

기억날 그날이 와도 그땐 사랑이 아냐
스치우는 바람결에 느낀 후회뿐이지

작사:오태호 작곡:오태호

뱅 크
가질 수 없는 너

술에 취한 네 목소리 문득 생각났다던 그 말
슬픈 예감 가누면서 네게로 달려갔던 날 그 밤

희미한 두 눈으로 날 반기며 넌 말했지
헤어진 그를 위해선 남아 있는 네 삶도
버릴 수 있다고

며칠 사이 야윈 널 달래고 집으로 돌아오면서
마지막까지도 하지 못한 말 혼자서 되뇌었었지
사랑한다는 마음으로도 가질 수 없는 사람이 있어
나를 봐 이렇게 곁에 있어도
널 갖지 못하잖아

눈물 섞인 네 목소리 내가 필요하다던 그 말
그것으로 족한 거지 나 하나 힘이 된다면 네게

붉어진 두 눈으로 나를 보며 넌 물었지
사랑의 다른 이름은 아픔이라는 것을
알고 있느냐고

며칠 사이 야윈 널 달래고 집으로 돌아오면서
마지막까지도 하지 못한 말 혼자서 되뇌었었지
사랑한다는 마음으로도 가질 수 없는 사람이 있어
나를 봐 이렇게 곁에 있어도
널 갖지 못하잖아

작사:강은경 작곡:정시로

들국화
그것만이 내 세상

세상을 너무나 모른다고 나보고 그대는 얘기하지
조금은 걱정된 눈빛으로 조금은 미안한 웃음으로

그래 아마 난 세상을 모르나 봐
혼자 이렇게 먼 길을 떠났나 봐

하지만 후횐 없지 울며 웃던 모든 꿈
그것만이 내 세상

하지만 후횐 없어 가꿔 왔던 모든 꿈
그것만이 내 세상 그것만이 내 세상

세상을 너무나 모른다고 나 또한 너에게 얘기하지
조금은 걱정된 눈빛으로 조금은 미안한 웃음으로

그래 아마 난 세상을 모르나 봐
혼자 그렇게 그 길에 남았나 봐

하지만 후횐 없지 울면 웃던 모든 꿈
그것만이 내 세상

하지만 후횐 없어 찾아 헤맨 모든 꿈
그것만이 내 세상 그것만이 내 세상

작사:최성원 작곡:최성원

김민우

입영열차 안에서

어색해진 짧은 머리를
보여 주긴 싫었어
손 흔드는 사람들 속에
그대 남겨 두긴 싫어

3년이라는 시간 동안
그대 나를 잊을까
기다리지 말라고 한 건
미안했기 때문이야

그곳의 생활들이 낯설고 힘들어
그대를 그리워하기 전에
잠들지도 모르지만

어느 날 그대 편지 받는다면
며칠 동안 나는 잠도 못 자겠지
그런 생각만으로 눈물 떨구네
내 손에 꼭 쥔
그대 사진 위로

작사:박주연 작곡:윤 상

왁 스
화장을 고치고

우연히 날 찾아와 사랑만 남기고 간 너
하루가 지나 몇 해가 흘러도
아무 소식도 없는데

세월에 변해 버린 날 보며 실망할까 봐
오늘도 나는 설레는 맘으로
화장을 다시 고치곤 해

아무것도 난 해준 게 없어 받기만 했을 뿐
그래서 미안해
나 같은 여자를 왜 사랑했는지
왜 떠나야 했는지
어떻게든 우린 다시 사랑해야 해

살다가 널 만나면 모질게 따지고 싶어
힘든 세상에 나 홀로 남겨 두고
왜 연락 한번 없었느냐고

아무것도 난 해준 게 없어 받기만 했을 뿐
그래서 미안해
나 같은 여자를 왜 사랑했는지
왜 떠나야 했는지
어떻게든 우린 다시 사랑해야 해

그땐 너무 어려서 몰랐던 사랑을 이제야 알겠어
보잘것없지만 널 위해 남겨 둔 내 사랑을 받아 줘

어떻게든 우린 다시 사랑해야 해

작사:최준영 작곡:임기훈

김혜림
날 위한 이별

난 알고 있는데 다 알고 있는데
네가 있는 그곳 어딘지
너도 가끔씩은 내 생각 날 거야
술이 취한 어느 날 밤에

누구를 위한 이별이었는지
그래서 우린 행복해졌는지
그렇다면은 아픔의 시간들을
난 어떻게 설명해야만 하는지

돌아와 네가 있어야 할 곳은
바로 여긴데 나의 곁인데
돌아와 지금이라도 나를 부르면
그 어디라도 나는 달려 나갈 텐데

돌아와 우리 우연한 만남이
아직도 내겐 사치인가 봐
돌아와 나를 위한 이별이었다면
다시 되돌려야 해
나는 충분히 불행하니까

작사:박주연 작곡:김형석

주영훈
우리 사랑 이대로

날 사랑할 수 있나요
그대에게 부족한 나인데
내겐 사랑밖에 드릴 게 없는걸요
이런 날 사랑하나요

이젠 그런 말 않기로 해
지금 맘이면 나는 충분해
우린 세상 그 무엇보다 더 커다란
사랑하는 맘 있으니

언젠가 우리(언젠가) 늙어 지쳐 가도(지쳐도)
지금처럼만 사랑하기로 해
내 품에 안긴 채
눈을 감는 날(그날도) 함께해

난 외로움뿐이었죠
그대 없던 긴 어둠의 시간
이제 행복함을 느껴요 지금 내겐
그대 향기가 있으니

나 무언가 느껴져요
어둠을 지나 만난 태양 빛
이젠 그 무엇도 두렵지 않은걸요
그대 내 품에 있으니

작사:주영훈 작곡:주영훈

시간 흘러가(먼 훗날) 삶이 힘겨울 때(힘겨울 때)
서로 어깨에 기대기로 해요
오늘을 기억해
우리 함께할(우리 함께할) 날까지

나는 후회하지 않아요
우리 사랑 있으니

먼 훗날 삶이 힘겨울 때
서로 어깨에 기대기로 해요
내 품에 안긴 채
눈을 감는 날(눈을 감는 날)
세상 끝까지 함께해

우리 이대로(우리 이대로)
지금 이대로(지금 이대로)
영원히

작사:주영훈 작곡:주영훈

부 활
사랑할수록

한참 동안을 찾아가지 않은 저 언덕 너머 거리엔
오래전 그 모습 그대로 넌 서 있을 것 같아

내 기억보다는 오래돼 버린 얘기지
널 보던 나의 그 모습
이제는 내가 널 피하려고 하나
언젠가의 너처럼

이제 너에게 난 아픔이란 걸 너를 사랑하면 할수록
멀리 떠나가도록 스치듯 시간의 흐름 속에

내 기억보다는 오래돼 버린 얘기지
널 보던 나의 그 모습
이제는 내가 널 피하려고 하나
언젠가의 너처럼

이제 너에게 난 아픔이란 걸 너를 사랑하면 할수록
멀리 떠나가도록 스치듯 시간의 흐름 속에

이제 지나간 기억이라고
떠나며 말하던 너에게

시간이 흘러 지날수록
너를 사랑하면 할수록
이제 너에게 난 아픔이었다는 걸
너를 사랑하면 할수록

작사:김태원 작곡:김태원

신승훈
미소 속에 비친 그대

너는 장미보다 아름답진 않지만
그보다 더 진한 향기가
너는 별빛보다 환하지 않지만
그보다 더 따사로워

탁자 위에 놓인 너의 사진을 보며
슬픈 목소리로 불러 보지만
아무 말도 없는 그댄 나만을 바라보며
변함없는 미소를 주네

내가 아는 사랑은
그댈 위한 나의 마음
그리고 그대의 미소
내가 아는 이별은 슬픔이라 생각했지
하지만 너무나 슬퍼

나는 울고 싶지 않아
다시 웃고 싶어졌지
그런 미소 속에 비친 그대 모습 보면서
다시 울고 싶어지면
나는 그대를 생각하며
지난 추억에 빠져 있네
그대여

작사:신승훈 작곡:신승훈

양수경

이별의 끝은 어디인가요

아직도 눈물이 남아 있었나요
내 모습이 정말 싫어요

또 다른 사랑을 찾아야 하나요
내 이별의 끝은 어디인가요

어떻게 돌아왔는지 아무 생각도 나질 않아
예감할 수 없었던 이별이었기에

그 무슨 말을 했는지 그저 눈물만 흐르네요
믿을 수가 없었던 이별이었기에

무슨 이유로 떠나야 했나요
나보다 더 나를 사랑했던 그대가
왜 나를 떠나야 했는지

아직도 눈물이 남아 있었나요
내 모습이 정말 싫어요

또 다른 사랑을 찾아야 하나요
내 이별의 끝은 어디인가요

작사:함경문 작곡:이시우

박상민
눈물잔

나처럼 말하고 나처럼 웃네요
그대 나를 너무 많이 닮았죠
말하지 않아도 마음을 읽네요
그런 그댈 이젠 내가 떠나죠

내가 그대에게 미안할까 봐 가는 이유조차 묻질 않네요
내가 사랑한 사람 나보다 더 나를 잘 알죠

그대 없으면 나는 무너지겠지만
너무 보고 싶겠지만 슬프지 않아요
힘들 때마다 눈물로 잔을 채울 때마다
얼마만큼 사랑했는지 기억할 테니까

나처럼 가깝고 나처럼 편해서
가끔씩은 그댈 믿고 살아도
밤이면 길어진 내 그림자처럼
변함없이 나의 뒤에 있었죠

아무것도 잘해 준 것 없는데 결국 눈물밖에 준 것 없는데
내가 사랑한 사람 바보처럼 날 따라왔죠

그대 없으면 나는 무너지겠지만
너무 보고 싶겠지만 슬프지 않아요
힘들 때마다 눈물로 잔을 채울 때마다
얼마만큼 사랑했는지 기억할 테니까

마지막으로 부탁하나만 해도 될까요
다른 사람 만나게 되면 천천히 닮아요

작사:한경혜 작곡:김종서

김종서
아름다운 구속

오늘 하루 행복하길
언제나 아침에 눈뜨면 기도를 하게 돼
달아날까 두려운 행복 앞에

널 만난 건 행운이야
휴일에 해야 할 일들이 내게도 생겼어
약속하고 만나고 헤어지고

조금씩 집 앞에서 널 들여보내기가
힘겨워지는 나를 어떡해

처음이야 내가 드디어 내가
사랑에 난 빠져 버렸어
혼자인 게 좋아 나를 사랑했던 나에게
또 다른 내가 온 거야

아름다운 구속인걸
사랑은 얼마나 사람을 변하게 하는지
살아 있는 오늘이 아름다워

조금씩 집 앞에서 널 들여보내기가
힘겨워지는 나를 어떡해

처음이야 내가 드디어 내가
사랑에 난 빠져 버렸어
혼자인 게 좋아 나를 사랑했던 나에게
또 다른 내가 온 거야

작사:한경혜 작곡:김종서

이현우
헤어진 다음날

그대 오늘 하루는 어땠나요
아무렇지도 않았나요
혹시 후회하고 있진 않나요
다른 만남을 준비하나요

사랑이란 아무나 할 수 있는 게 아닌가 봐요
그대 떠난 오늘 하루가 견딜 수 없이 길어요

날 사랑했나요
그것만이라도 내게 말해 줘요
날 떠나가나요
나는 아무것도 할 수 없어요

어제 아침엔 이렇지 않았어요
아무렇지도 않았어요
오늘 아침에 눈을 떠 보니
모든 것이 달라져 있어요

사랑하는 마음도 함께 가져갈 수는 없나요
아무 일도 없던 것처럼 돌아올 수는 없나요

날 사랑했나요
그것만이라도 내게 말해 줘요
날 떠나가나요
나는 아무것도 할 수 없어요

작사:이현우 작곡:김홍순 이현우

김광석
잊어야 한다는 마음으로

잊어야 한다는 마음으로
내 텅 빈 방문을 닫은 채로
아직도 남아 있는 너의 향기
내 텅 빈 방 안에 가득한데

이렇게 홀로 누워 천장을 보니
눈앞에 글썽이는 너의 모습
잊으려 돌아누운 내 눈가에
말없이 흐르는 이슬방울들
지나간 시간은 추억 속에
묻히면 그만인 것을
나는 왜 이렇게 긴긴 밤을
또 잊지 못해 새울까

창틈에 기다리던 새벽이 오면
어제보다 커진 내 방 안에
하얗게 밝아온 유리창에
썼다 지운다 널 사랑해

밤하늘에 빛나는 수많은 별들
저마다 아름답지만
내 맘속에 빛나는 별 하나
오직 너만 있을 뿐이야

창틈에 기다리던 새벽이 오면
어제보다 커진 내 방 안에
하얗게 밝아온 유리창에
썼다 지운다 널 사랑해

작사:김광석 작곡:김광석

김완선

이젠 잊기로 해요

이젠 잊기로 해요
이젠 잊어야 해요
사람 없는 성당에서
무릎 꿇고 기도했던 걸
잊어요

이젠 잊기로 해요
이젠 잊어야 해요
그대 생일 그대에게
선물했던 모든 의미를
잊어요

사람 없는 성당에서
무릎 꿇고 기도했던 걸
잊어요
그대 생일 그대에게
선물했던 모든 의미를
잊어요

술 취한 밤 그대에게
고백했던 모든 일들을
잊어요
눈 오는 날 같이 걷던
영화처럼 그 좋았던 걸
잊어요

작사:이장희 작곡:이장희

김현식
내 사랑 내 곁에

나의 모든 사랑이 떠나가는 날이
당신의 그 웃음 뒤에서 함께하는데
철이 없는 욕심에 그 많은 미련에
당신이 있는 건 아닌지 아니겠지요

시간은 멀어 집으로 향해 가는데
약속했던 그대만은 올 줄을 모르고
애써 웃음 지으며 돌아오는 길은
왜 그리도 낯설고 멀기만 한지

저 여린 가지 사이로 혼자인 날 느낄 때
이렇게 아픈 그대 기억이 날까

내 사랑 그대 내 곁에 있어 줘
이 세상 하나뿐인 오직 그대만이
힘겨운 날에 너마저 떠나면
비틀거릴 내가 안길 곳은 어디에

비틀거릴 내가 안길 곳은 어디에
비틀거릴 내가 안길 곳은 어디에

작사:오태호 작곡:오태호

임재범
고해

어찌합니까 어떻게 할까요
감히 제가 감히 그녀를 사랑합니다

조용히 나조차 나조차도 모르게
잊은 척 산다는 건 살아도 죽은 겁니다

세상의 비난도 미쳐 보일 모습도
모두 다 알지만 그게 두렵지만 사랑합니다

어디에 있나요 제 얘기 정말 들리시나요
그럼 피 흘리는 가엾은
제 사랑을 알고 계시나요

용서해 주세요 벌하신다면 저 받을게요
허나 그녀만은 제게
그녀 하나만 허락해 주소서

어디에 있나요 제 얘기 정말 들리시나요
그럼 피 흘리는 가엾은
제 사랑을 알고 계시나요

용서해 주세요 벌하신다면 저 받을게요
허나 그녀만은 제게
그녀 하나만 허락해 주소서

작사:채정은 작곡:송재준 임재범

098

이소라
바람이 분다

바람이 분다 서러운 마음에
텅 빈 풍경이 불어온다
머리를 자르고 돌아오는 길에
내내 글썽이던 눈물을 쏟는다

하늘이 젖는다 어두운 거리에
찬 빗방울이 떨어진다
무리를 지으며 따라오는 비는
내게서 먼 것 같아 이미 그친 것 같아

세상은 어제와 같고 시간은 흐르고 있고
나만 혼자 이렇게 달라져 있다
바람에 흩어져 버린 허무한 내 소원들은
애타게 사라져 간다

바람이 분다 시린 한기 속에
지난 시간을 되돌린다
여름 끝에 선 너의 뒷모습이
차가웠던 것 같아 다 알 것 같아

내게는 소중했던 잠 못 이루던 날들이
너에겐 지금과 다르지 않았다
사랑은 비극이어라 그대는 내가 아니다
추억은 다르게 적힌다

작사:이소라 작곡:이승환

나의 이별은
잘 가라는 인사도 없이 치러진다

세상은 어제와 같고 시간은 흐르고 있고
나만 혼자 이렇게 달라져 있다
내게는 천금 같았던 추억이 담겨져 있던
머리 위로 바람이 분다

눈물이 흐른다

작사:이소라 작곡:이승환

| 노래 · 셋 |

나를 떠난 사람들과 만나게 될 또 다른 사람들

김광석
서른 즈음에

또 하루 멀어져 간다
내뿜은 담배 연기처럼
작기만 한 내 기억 속엔
무얼 채워 살고 있는지

점점 더 멀어져 간다
머물러 있는 청춘인 줄 알았는데
비어 가는 내 가슴속엔
더 아무것도 찾을 수 없네

계절은 다시 돌아오지만
떠나간 내 사랑은 어디에
내가 떠나보낸 것도 아닌데
내가 떠나온 것도 아닌데

조금씩 잊혀져 간다
머물러 있는 사랑인 줄 알았는데
또 하루 멀어져 간다
매일 이별하며 살고 있구나
매일 이별하며 살고 있구나

작사:강승원 작곡:강승원

이문세

소녀

내 곁에만 머물러요
떠나면 안 돼요
그리움 두고 머나먼 길
그대 무지개를
찾아올 순 없어요

노을 진 창가에 앉아
멀리 떠가는 구름을 보면
찾고 싶은 옛 생각들
하늘에 그려요

음 불어오는
차가운 바람 속에
그대 외로워 울지만
나 항상 그대
곁에 머물겠어요
떠나지 않아요

작사:이영훈 작곡:이영훈

변진섭
너에게로 또다시

그 얼마나 오랜 시간을
짙은 어둠에서 서성거렸나

내 마음을 닫아둔 채로
헤매이다 흘러간 시간

잊고 싶던 모든 일들
때론 잊은 듯이 생각됐지만

고개 저어도 떠오르는 건
나를 보던 젖은 그 얼굴

아무런 말 없이 떠나 버려도
때로는 모진 말로 멍들이며 울려도

내 깊은 방황을 변함없이 따뜻한
눈으로 지켜보던 너

너에게로 또다시 돌아오기까지가
왜 이리 힘들었을까

이제 나는 알았어 내가 죽는 날까지
널 떠날 수 없다는 걸

작사:박주연 작곡:하광훈

이상은
언젠가는

젊은 날엔 젊음을 모르고
사랑할 땐 사랑이 보이지 않았네
하지만 이제 뒤돌아보니
우린 젊고 서로 사랑을 했구나

눈물 같은 시간의 강 위에
떠내려가는 건 한 다발의 추억
그렇게 이제 뒤돌아보니
젊음도 사랑도 아주 소중했구나

언젠가는 우리 다시 만나리
어디로 가는지 아무도 모르지만
언젠가는 우리 다시 만나리
헤어진 모습 이대로

젊은 날엔 젊음을 잊었고
사랑할 땐 사랑이 흔해만 보였네
하지만 이제 생각해 보니
우린 젊고 서로 사랑을 했구나

언젠가는 우리 다시 만나리
어디로 가는지 아무도 모르지만
언젠가는 우리 다시 만나리
헤어진 모습 이대로

작사:이상은 작곡:안진우 이상은

일기예보
인형의 꿈

그대 먼 곳만 보네요
내가 바로 여기 있는데
조금만 고개를 돌려도
날 볼 수 있을 텐데

처음엔 그대로 좋았죠
그저 볼 수만 있다면
하지만 끝없는 기다림에
이제 난 지쳐 가나 봐

한 걸음 뒤엔 항상 내가 있었는데
그대 영원히 내 모습 볼 수 없나요
나를 바라보면 내게 손짓하면
언제나 사랑할 텐데

난 매일 꿈을 꾸죠
함께 애기 나누는 꿈
하지만 그 후에 아픔을
그대 알 수 없죠

한 걸음 뒤엔 항상 내가 있었는데
그대 영원히 내 모습 볼 수 없나요
나를 바라보면 내게 손짓하면
언제나 사랑할 텐데

작사:강현민 작곡:강현민

사람들은 내게 말했었죠
왜 그토록 한곳만 보는지
난 알 수 없었죠 내 마음을
작은 인형처럼
그대만을 향해 있는 나

나를 바라보면 내게 손짓하면
언제나 사랑할 텐데

한 걸음 뒤엔 항상 내가 있었는데
그대 영원히 내 모습 볼 수 없나요
나를 바라보면 내게 손짓하면
언제나 사랑할 텐데

영원히 널 지킬 텐데

작사:강현민 작곡:강현민

최호섭
세월이 가면

그대 나를 위해 웃음을 보여도
허탈한 표정 감출 순 없어
힘없이 뒤돌아서는 그대의 모습을
흐린 눈으로 바라만 보네

나는 알고 있어요 우리의 사랑이
이것이 마지막이라는 것을
서로가 원한다 해도 영원할 순 없어요
저 흘러가는 시간 앞에서는

세월이 가면 가슴이 터질 듯한
그리운 마음이야 잊는다 해도
한없이 소중했던 사랑이 있었음을
잊지 말고
기억해 줘요

작사:최명섭 작곡:최귀섭

이승환

기다린 날도 지워진 날도

기다린 날도 지워질 날도
다 그대를 위했던 시간인데
이렇게 멀어져만 가는 그대 느낌은
더 이상 내게 무얼 바라나

수많은 의미도 필요치 않아
그저 웃는 그대 모습 보고 싶은데
더 언제까지 그대를 그리워해
아무런 말도 못하고

지금 떠난다면 볼 수도 없는데
그대를 사랑한단 그 말을 왜 못하나
원하는 그대 앞에서
모아 둔 시간도 이젠 없는데
더 이상 내게 무얼 바라나

수많은 의미도 필요치 않아
그저 웃는 그대 모습 보고 싶은데
더 언제까지 그대를 그리워해
아무런 말도 못하고

지금 떠난다면 볼 수도 없는데
그대를 사랑한단 그 말을 왜 못하나
원하는 그대 앞에서
모아 둔 시간도 이젠 없는데

작사:오태호 작곡:오태호

김민종
하늘 아래서

나의 과거를 이제는 잊고 싶어
지친 하루하루 힘들게 살아왔지
꿈의 의미를 찾을 수가 없었어
지난 어린 시절엔

지금 서 있는 이곳은 어디인지
무얼 찾아왔나 아무도 없는 곳에

평화롭게 보이는 말없는 하늘 아래
너를 불러 봤어 허탈한 마음에

희미한 느낌도 없어
마지막 너의 눈빛도
가고 있잖아 하얀 너의 곁으로
이젠 아무도 나를 막을 수가 없는데

걸어만 가야 해
느낄 수도 없잖아
이젠 울지 마 다가가는 날 보며
너를 위해

너를 위해

작사:김민종 작곡:서영진

임지훈

회상

길을 걸었지
누군가 옆에 있다고 느꼈을 땐
나는 알아 버렸네
이미 그대 떠난 후라는 걸
나는 혼자 걷고 있던 거지
갑자기 바람이 차가워지네

마음은 얼고 나는 그곳에 서서
조금도 움직일 수 없었지
마치 얼어 버린 사람처럼
나는 놀라 서 있던 거지
달빛이 숨어 흐느끼고 있네

우~ 떠나 버린 그 사람
우~ 생각나네
우~ 돌아선 그 사람
우~ 생각나네

묻지 않았지
왜 나를 떠났느냐고
하지만 마음 너무 아팠지
이미 그대 돌아서 있는걸
혼자 어쩔 수 없었지
미운 건 오히려 나였어

작사:김창훈 작곡:김창훈

박강성
문밖에 있는 그대

그대 사랑했던 건
오래전의 얘기지
노을처럼 피어나
가슴 태우던 사랑

그대 떠나가던 밤
모두 잊으라시며
마지막 눈길마저
외면하던 사람이

초라한 모습으로 다시 돌아와
오늘은 거기서 울지만
그렇게 버려 둔 내 마음속에
어떻게 사랑이 남아요

한번 떠난 사랑은 내 마음엔 없어요
추억도 내겐 없어요
문밖에 있는 그대 눈물을 거둬요
가슴 아픈 사랑을
이제는 잊어요

작사:김순곤 작곡:이호준

고한우
암연

내겐 너무나 슬픈 이별을 말할 때
그댄 아니 슬픈 듯 웃음을 보이다
정작 내가 일어나 집으로 가려 할 때는
그땐 꼭 잡은 손을 놓지 않았어

울음을 참으려고 하늘만 보다가
끝내 참지 못하고 내 품에 안겨 와
마주 댄 그대 볼에 눈물이 느껴질 때는
나도 참지 못하고 울어 버렸어

사랑이란 것은 나에게 아픔만 주고
내 마음속에는 멍울로 다가와
우리가 잡으려 하면 이미 먼 곳에
그땐 때가 너무 늦었다는데

차마 어서 가라는 그 말은 못하고
나도 뒤돌아서서 눈물만 흘리다
이젠 갔겠지 하고 뒤를 돌아보면
아직도 그대는 그 자리

작사:고한우 작곡:고한우

김동환

묻어 버린 아픔

흔한 게 사랑이라지만
나는 그런 사랑 원하지 않아
바라만 봐도 괜히 그냥 좋은
그런 사랑이 나는 좋아

변한 건 세상이라지만
우리 사랑 이대로 간직하면
먼 훗날 함께 마주앉아 둘이
얘기할 수 있으면 좋아

어둠이 내려와 거리를 떠돌면
부는 바람에 내 모든 걸 맡길 텐데
한순간 그렇게 쉽사리 살아도
지금 이 순간 나는 행복해

지금 이 순간 나는 행복해

작사:김진룡 작곡:김진룡

강산에

거꾸로 강을 거슬러 오르는 저 힘찬 연어들처럼

흐르는 강물을 거꾸로 거슬러 오르는 연어들의
도무지 알 수 없는 그들만의 신비한 이유처럼
그 언제서부터인가 걸어 걸어 걸어오는 이 길
앞으로 얼마나 더 많이 가야만 하는지

여러 갈래 길 중 만약에 이 길이 내가 걸어가고 있는
돌아서 갈 수밖에 없는 꼬부라진 길일지라도
딱딱해지는 발바닥 걸어 걸어 걸어가다 보면
저 넓은 꽃밭에 누워서 난 쉴 수 있겠지

여러 갈래 길 중 만약에 이 길이 내가 걸어가고 있는
막막한 어둠으로 별빛조차 없는 길일지라도
포기할 순 없는 거야 걸어 걸어 걸어가다 보면
뜨겁게 날 위해 부서진 햇살을 보겠지

그래도 나에겐 너무나도 많은 축복이란 걸 알아
수없이 많은 걸어가야 할 내 앞길이 있지 않나
그래 다시 가다 보면 걸어 걸어 걸어가다 보면
어느 날 그 모든 일들을 감사해하겠지

보이지도 않는 끝
지친 어깨 떨구고 한숨짓는
그대 두려워 말아요
거꾸로 강을 거슬러 오르는 저 힘찬 연어들처럼
걸어가다 보면 걸어가다 보면
걸어가다 보면

작사:강산에 나 비 작곡:강산에

조정현
그 아픔까지 사랑한 거야

너를 처음 만난 날
소리 없이 밤새 눈은 내리고
끝도 없이 찾아드는 기다림
사랑의 시작이었어

길모퉁이에 서서 눈을 맞으며
너를 기다리다가
돌아서는 아쉬움에 그리움만 쌓여도
난 슬프지 않아

눈 내리고 외롭던 밤이 지나면
멀리서 들려오는 새벽 종소리
혼자만의 사랑은 슬퍼지는 거라
말하지 말아요

그대 향한 그리움은 나만의 것인데
외로움에 가슴 아파도
그 아픔까지 사랑한 거야

작사:이지영 작곡:신재홍

더 클래식
마법의 성

믿을 수 있나요 나의 꿈속에서
너는 마법에 빠진 공주란 걸
언제나 너를 향한 몸짓엔
수많은 어려움뿐이지만

그러나 언제나 굳은 다짐뿐이죠
다시 너를 구하고 말 거라고
두 손을 모아 기도했죠 끝없는
용기와 지혜를 달라고

마법의 성을 지나 늪을 건너
어둠의 동굴 속 멀리 그대가 보여
이제 나의 손을 잡아 보아요
우리의 몸이 떠오르는 것을 느끼죠

자유롭게 저 하늘을 날아가도 놀라지 말아요
우리 앞에 펼쳐질 세상이
너무나 소중해 함께라면

마법의 성을 지나 늪을 건너
어둠의 동굴 속 멀리 그대가 보여
이제 나의 손을 잡아 보아요
우리의 몸이 떠오르는 것을 느끼죠

자유롭게 저 하늘을 날아가도 놀라지 말아요
우리 앞에 펼쳐질 세상이
너무나 소중해 함께 있다면

작사:김광진 작곡:김광진

이승철
안녕이라고 말하지 마

소리 내지 마
우리 사랑이 날아가 버려
움직이지 마
우리 사랑이 약해지잖아

얘기하지 마
우리 사랑을 누가 듣잖아
다가오지 마
우리 사랑이 멀어지잖아

안녕이라고 말하지 마
나는 너를 보고 있잖아
그러나 자꾸 눈물이 나서
널 볼 수가 없어

안녕이라고 말하지 마
우린 아직 이별이 뭔지 몰라

안녕이라고 말하지 마
우린 아직
이별이 뭔지 몰라

작사:박광현 작곡:박광현

동물원
시청 앞 지하철역에서

시청 앞 지하철역에서
너를 다시 만났었지
신문을 사려 돌아섰을 때
너의 모습을 보았지
발 디딜 틈 없는 그곳에서
너의 이름을 부를 때
넌 놀란 모습으로

너에게 다가가려 할 때에
난 누군가의 발을 밟았기에
커다란 웃음으로
미안하다 말해야 했었지
살아가는 얘기 변한 이야기
지루했던 날씨 이야기
밀려오는 추억으로
우린 쉽게 지쳐 갔지

그렇듯 더디던 시간이
우리를 스쳐 지난 지금
너는 두 아이의 엄마라며
엷은 미소를 지었지

나의 생활을 물었을 때
나는 허탈한 어깻짓으로
어딘가 있을 무언가를
아직 찾고 있다 했지

작사:김창기 작곡:김창기

언젠가 우리 다시 만나는 날엔
빛나는 열매를 보여 준다 했지
우리의 영혼에 깊이 새겨진
그날의 노래는 우리 귀에 아직 아련한데

가끔씩 너를 생각한다고
들려주고 싶었지만
짧은 인사만을 남겨둔 채
너는 내려야 했었지
바삐 움직이는 사람들 속에
너의 모습이 사라질 때
오래전 그날처럼 내 마음엔

언젠가 우리 다시 만나는 날엔
빛나는 열매를 보여 준다 했지
우리의 영혼에 깊이 새겨진
그날의 노래는 우리 귀에
아직 아련한데

작사:김창기 작곡:김창기

이정석

첫눈이 온다구요

슬퍼하지 마세요
하얀 첫눈이 온다구요
그때 옛말은 아득하게
지워지고 없겠지요

함박눈이 온다구요
뚜렷했었던 발자욱도
모두 지워져 없잖아요
눈사람도 눈덩이도

아스라이 사라진 기억들
너무도 그리워 너무도 그리워
옛날 옛날 포근한 추억이
고드름 녹이듯 눈시울 적시네

슬퍼하지 말아요
하얀 첫눈이 온다구요
그리운 사람 올 것 같아
문을 열고 내다보네

작사:김정신 작곡:이정석

이정봉

어떤가요

어떤가요 내 곁을 떠난 이후로
그대 아름다운 모습 그대로 있나요
아직까지 당신을 잊는다는 게
기억 저편으로 보낸다는 게
너무 힘이 드는데

하루 종일 비 내리는 좁은 골목길에
우리 아끼던 음악이 흐르면
잠시라도 행복하죠 그럴 때면
너무 행복한 눈물이 흐르죠

가끔씩은 당신도 힘이 드나요
사람들에게서 나의 소식도 듣나요
당신 곁을 지키고 있는 사람이
그댈 아프게 하지는 않나요
그럴 리 없겠지만

이젠 모두 끝인가요 정말 그런가요
우리 약속했던 많은 날들은
나를 사랑했었나요 아닌가요
이젠 당신에겐 상관없겠죠

알고 있어요 어쩔 수 없었다는 걸
나만큼이나 당신도 아파했다는 걸

작사:유장희 유인식 작곡:신훈철

이젠 모두 끝인가요 정말 그런가요
우리 약속했던 많은 날들은
나를 사랑했었나요 아닌가요
이젠 당신에겐 상관없겠죠

듣고 있나요 우습게 들릴 테지만
나 변함없이
아직도 그대를

작사:유장희 유인식 작곡:신훈철

유재하
사랑하기 때문에

처음 느낀 그대 눈빛은 혼자만의 오해였던가요
해맑은 미소로 나를 바보로 만들었소

내 곁을 떠나가던 날 가슴에 품었던 분홍빛의
수많은 추억들이 푸르게 바래졌소

어제는 떠난 그대를 잊지 못하는 내가 미웠죠
하지만 이젠 깨달아요 그대만의 나였음을

다시 돌아온 그댈 위해 내 모든 것 드릴 테요
우리 이대로 영원히 헤어지지 않으리
나 오직 그대만을 사랑하기 때문에

커다란 그대를 향해 작아져만 가는 나이기에
그 무슨 뜻이라 해도 조용히 따르리오

어제는 지난 추억을 잊지 못하는 내가 미웠죠
하지만 이제 깨달아요 그대만의 나였음을

다시 돌아온 그댈 위해 내 모든 것 드릴 테요
우리 이대로 영원히 헤어지지 않으리
나 오직 그대만을 사랑하기 때문에
사랑하기 때문에

작사:유재하 작곡:유재하

보다 많은 실패와 고뇌의 시간이
비켜 갈 수 없다는 걸 우린 깨달았네

전람회
기억의 습작

이젠 버틸 수 없다고
휑한 웃음으로
내 어깨에 기대어
눈을 감았지만

이젠 말할 수 있는걸
너의 슬픈 눈빛이
나의 마음을
아프게 하는걸

나에게 말해 봐
너의 마음속으로
들어가 볼 수만 있다면
철없던 나의 모습이 얼마큼
의미가 될 수 있는지

많은 날이 지나고
나의 마음 지쳐 갈 때
내 마음속으로
쓰러져 가는 너의 기억이
다시 찾아와

생각이 나겠지
너무 커 버린 미래의
그 꿈들 속으로
잊혀져 가는 너의 기억이
다시 생각날까

작사:김동률 작곡:김동률

여행스케치
운명

이렇게 많은 사람들 가운데 너를 만난 건 정말 행운이야
황무지 같은 이 세상에 너를 만나지 못했다면
이렇게 넓은 세상 한가운데 그대를 만난 건 나 역시 기쁨이야
가시나무 같은 내 맘에 그대를 만나지 못했다면

힘겨웠던 지난날을 견딜 수 없어
어딘가에 한 줌의 흙으로 묻혀 있었겠지
바라보고 있는 너를 사랑하고 있어
아직 네게 말은 안 했지만
내가 살아 있는 살아 숨 쉬는 이유

이렇게 많은 사람들 가운데 너를 만난 건 정말 행운이야
황무지 같은 이 세상에 너를 만나지 못했다면
이렇게 넓은 세상 한가운데 그대를 만난 건 나 역시 기쁨이야
가시나무 같은 내 맘에 그대를 만나지 못했다면

힘겨웠던 지난날을 견딜 수 없어
어딘가에 한 줌의 흙으로 묻혀 있었겠지
바라보고 있는 너를 사랑하고 있어
아직 네게 말은 안 했지만
내가 살아 있는 살아 숨 쉬는 이유
우리들의 만남은 우연이 아닌 거야 운명이란 거야

힘겨웠던 지난날을 견딜 수 없어
어딘가에 한 줌의 흙으로 묻혀 있었겠지
바라보고 있는 너를 사랑하고 있어
아직 네게 말은 안했지만
내가 살아 있는 살아 숨 쉬는 이유

작사:조병석 작곡:조병석

강수지
흩어진 나날들

아무 일 없이
흔들리듯 거리를 서성이지
우연히 널 만날 수 있을까
견딜 수가 없는
날 붙들고 울고 싶어

어두운 마음에 불을
켠 듯한 이름 하나
이젠 무너져 버린 거야
힘겨운 나날들

그래 이제 우리는
스치고 지나가는
사람들처럼 그렇게
모른 체 살아가야지

아무런 상관없는
그런 사람들에겐
이별이란
없을 테니까

작사:강수지 작곡:윤 상

가시나무

내 속엔 내가 너무도 많아
당신의 쉴 곳 없네
내 속엔 헛된 바람들로
당신의 편할 곳 없네

내 속엔 내가 어쩔 수 없는 어둠
당신의 쉴 자리를 뺏고

내 속엔 내가 이길 수 없는 슬픔
무성한 가시나무숲 같네

바람만 불면 그 메마른 가지
서로 부대끼며 울어 대고

쉴 곳을 찾아 지쳐 날아온
어린 새들도 가시에 찔려 날아가고

바람만 불면 외롭고 또 괴로워
슬픈 노래를 부르던 날이 많았는데

내 속엔 내가 너무도 많아
당신의 쉴 곳 없네

작사:하덕규 작곡:하덕규

160

박강성
장난감 병정

언제나 넌 내 창에 기대어
초점 없는 그 눈빛으로
아무 말 없이 아무 의미도 없이
저 먼 하늘만 바라보는데

사랑이 이토록 깊은 줄 몰랐어
어설픈 네 몸짓 때문에
나는 너에게 어떤 의미가 되리
지워지지 않는 의미가 되리

사랑할 수 없어
아픈 기억 때문에 이렇게
눈물 흘리며 돌아서네
움직일 수 없어 이젠 느낄 수 없어
내 잊혀져 갈 기억이기에

사랑이 이토록 깊은 줄 몰랐어
어설픈 네 몸짓 때문에
나는 너에게 어떤 의미가 되리
지워지지 않는 의미가 되리

작사:박찬일 작곡:박찬일

조용필
그 겨울의 찻집

바람 속으로 걸어갔어요
이른 아침의 그 찻집
마른 꽃 걸린 창가에 앉아
외로움을 마셔요

아름다운 죄 사랑 때문에
홀로 지샌 긴 밤이여
뜨거운 이름 가슴에 두면
왜 한숨이 나는 걸까
아 웃고 있어도 눈물이 난다
그대 나의 사랑아

아름다운 죄 사랑 때문에
홀로 지샌 긴 밤이여
뜨거운 이름 가슴에 두면
왜 한숨이 나는 걸까
아 웃고 있어도 눈물이 난다
그대 나의 사랑아

작사:양인자 작곡:김희갑

임재범
사랑보다 깊은 상처

오랫동안 기다려 왔어
내가 원한 너였기에
슬픔을 감추며 널 보내 줬었지
날 속여 가면서 잡고 싶었는지 몰라

너의 눈물 속에 내 모습 아직까지 남아 있어
추억을 버리긴 너무나 아쉬워
난 너를 기억해 이젠 말할게
그 오랜 기다림

너 떠나고 너의 미소 볼 수 없지만
항상 기억할게 너의 그 모든 걸
사랑보다 깊은 상처만 준 날
이젠 깨달았어 후회하고 있다는 걸

이젠 모두 떠나갔지만
나에겐 넌 남아 있어
추억에 갇힌 채 넌 울고 있었어
난 이제 너에게 아무런 말도 할 수 없어

그런 넌 용서할지 몰라
부족했던 내 모습을
넌 나를 지키며 항상 위로했었지
난 그런 너에게 이젠 이렇게 아픔만 남겼어

작사:최원석 작곡:신재홍

너 떠나고 너의 미소 볼 수 없지만
항상 기억할게 너의 그 모든 걸
사랑보다 깊은 상처만 준 날
이제 깨달았어 후회하고 있다는 걸

나는 상상했었지 나의 곁에 있는 널
이젠 나의 모든 꿈들을 너에게 줄게

너 떠나고 너의 미소 볼 수 없지만
항상 기억할게 너의 그 모든 걸
사랑보다 깊은 상처만 준 날
이제 깨달았어 후회하고 있다는 걸

작사:최원석 작곡:신재홍

에 코
행복한 나를

몇 번인가 이별을 경험하고서 널 만났지
그래서 더 시작이 두려웠는지 몰라
하지만 누군갈 알게 되고 사랑하게 되는 건
네가 마지막이라면 얼마나 좋을까 나처럼

바쁜 하루 중에도 잠시 네 목소리 들으면
함께 있는 것처럼 너도 느껴지는지
매일 밤 집으로 돌아갈 때 그곳에 내가 있다면
힘든 하루 지친 네 마음이 내 품에 안겨 쉴 텐데

지금처럼만 날 사랑해 줘 난 너만 변하지 않는다면
내 모든 걸 가질 사람은 너뿐이야 난 흔들리지 않아
넌 가끔은 자신이 없는 미래를 미안해하지만
잊지 말아 줘 사랑해 너와 함께라면
이젠 행복한 나를

난 많은 기대들로 세상이 정해 놓은 사랑을 버리고
네 마음처럼 난 늘 같은 자리에
또 하나의 네가 되고 싶어 소중한 널 위해

지금처럼만 사랑해 줘 항상 너만 변하지 않으면
내 전불 가질 사람은 너뿐이야 난 흔들리지 않아
자신 없는 미래 넌 미안해하고 있니
넌 이제 혼자가 아니야 이젠
잊지 마 너와 함께라면 언제나
행복한 나를

작사:유유진 작곡:박근태

나 미
슬픈 인연

멀어져 가는
저 뒷모습을 바라보면서
난 아직도 이 순간을
이별이라 하지 않겠네

달콤했었지
그 수많았던 추억 속에서
흠뻑 젖은 두 마음을
우리 어떻게 잊을까

아~ 다시 올 거야
너는 외로움을 견딜 수 없어
아~ 나의 곁으로 다시 돌아올 거야
그러나 그 시절에 너를 또 만나서
사랑할 수 있을까
흐르는 그 세월에 나는 또 얼마나
많은 눈물을 흘리려나

작사:AKI YOKO 작곡:UZAKI RYUDO

이문세
가로수 그늘 아래 서면

라일락 꽃향기 맡으면
잊을 수 없는 기억에
햇살 가득 눈부신 슬픔 안고
버스 창가에 기대 우네

가로수 그늘 아래 서면
떠가는 듯 그대 모습
어느 찬비 흩날린 가을 오면
아침 찬바람에 지우지

이렇게도 아름다운 세상
잊지 않으리 내가 사랑한 얘기

우 우 우 여위어 가는 가로수
그늘 밑 그 향기 더하는데
우 우 우 아름다운 세상
너는 알았지 내가 사랑한 모습
우 우 우 저 별이 지는 가로수
하늘 밑 그 향기 더하는데

내가 사랑한
그대는 아나

작사:이영훈 작곡:이영훈

변진섭

홀로 된다는 것

아주 덤덤한 얼굴로
나는 뒤돌아섰지만
나의 허무한 마음은
가눌 길이 없네

아직 못 다한 말들이
내게 남겨져 있지만
아픈 마음에 목이 메어 와
아무 말 못했네

지난날들을 되새기며
수많은 추억을 헤이며
길고 긴 밤을 새워야지
나의 외로움 달래야지

이별은 두렵지 않아
눈물은 참을 수 있어
하지만 홀로 된다는 것이
나를 슬프게 해

작사:지 예 작곡:하광훈

김민우
사랑일 뿐이야

나를 어떻게 생각하냐고
너는 내게 묻지만 대답하기는 힘들어
너에게 이런 얘길 한다면
너는 어떤 표정 지을까

언젠가 너의 집 앞을 비추던
골목길 외등 바라보며
길었던 나의 외로움의 끝을
비로소 느꼈던 거야

그대를 만나기 위해
많은 이별을 했는지 몰라
그대는 나의 온몸으로 부딪쳐
느끼는 사랑일 뿐이야

작사:박주연 작곡:하광훈

양희은
하얀 목련

하얀 목련이 필 때면
다시 생각나는 사람
봄비 내린 거리마다
슬픈 그대 뒷모습

하얀 눈이 내리던
어느 날 우리 따스한 기억들
언제까지 내 사랑이어라
내 사랑이어라

거리에 다정한 연인들
혼자서 걷는 외로운 나
아름다운 사랑 얘기를
잊을 수 있을까

그대 떠난 봄처럼
다시 목련은 피어나고
아픈 가슴 빈자리엔
하얀 목련이 진다

작사:양희은 작곡:김희갑

이선희
인연

약속해요 이 순간이 다 지나고
다시 보게 되는 그날
모든 걸 버리고 그대 곁에 서서
남은 길을 가리란 걸

인연이라고 하죠 거부할 수가 없죠
내 생애 이처럼 아름다운 날
또다시 올 수 있을까요
고달픈 삶의 길에 당신은 선물인걸
이 사랑이 녹슬지 않도록
늘 닦아 비출게요

취한 듯 만남은 짧았지만
빗장 열어 자리했죠
맺지 못한데도 후회하진 않죠
영원한 건 없으니까

운명이라고 하죠 거부할 수가 없죠
내 생애 이처럼 아름다운 날
또다시 올 수 있을까요
하고픈 말 많지만 당신은 아실 테죠
먼 길 돌아 만나게 되는 날
다신 놓지 말아요

이 생애 못한 사랑 이 생애 못한 인연
먼 길 돌아 다시 만나는 날
나를 놓지 말아요

작사:이선희 작곡:이선희

김범수
보고 싶다

아무리 기다려도 난 못 가
바보처럼 울고 있는 너의 곁에
상처만 주는 나를 왜 모르고
기다리니 떠나가란 말이야

보고 싶다 보고 싶다
이런 내가 미워질 만큼
울고 싶다 네게 무릎 꿇고
모두 없던 일이 될 수 있다면

미칠 듯 사랑했던 기억이
추억들이 너를 찾고 있지만
더 이상 사랑이란 변명에
너를 가둘 수 없어

이러면 안 되지만
죽을 만큼 보고 싶다

보고 싶다 보고 싶다
이런 내가 미워질 만큼
믿고 싶다 옳은 길이라고
너를 위해 떠나야만 한다고

미칠 듯 사랑했던 기억이
추억들이 너를 찾고 있지만
더 이상 사랑이란 변명에
너를 가둘 수 없어

작사:윤사라 작곡:윤일상

이러면 안 되지만
죽을 만큼 보고 싶다

죽을 만큼 잊고 싶다

작사:윤사라 작곡:윤일상

이은미
애인 있어요

아직도 넌 혼잔 거니 물어 오네요 난 그저 웃어요
사랑하고 있죠 사랑하는 사람 있어요

그대는 내가 안쓰러운 건가 봐
좋은 사람 있다면 한번 만나보라 말하죠
그댄 모르죠 내게도 멋진 애인이 있다는 걸
너무 소중해 꼭 숨겨 두었죠

그 사람 나만 볼 수 있어요 내 눈에만 보여요
내 입술에 영원히 담아 둘 거야
가끔씩 차오르는 눈물만 알고 있죠
그 사람 그대라는 걸

나는 그 사람 갖고 싶지 않아요
욕심나지 않아요 그냥 사랑하고 싶어요
그댄 모르죠 내게도 멋진 애인이 있다는 걸
너무 소중해 꼭 숨겨 두었죠

그 사람 나만 볼 수 있어요 내 눈에만 보여요
내 입술에 영원히 담아 둘 거야
가끔씩 차오르는 눈물만 알고 있죠
그 사람 그대라는 걸

알겠죠 나 혼자 아닌걸요 안쓰러워 말아요
언젠가는 그 사람 소개할게요
이렇게 차오르는 눈물이 날 안아요
그 사람 그대라는 걸

작사:최은하 작곡:윤일상

김현식
비처럼 음악처럼

비가 내리고 음악이 흐르면
난 당신을 생각해요
당신이 떠나시던 그 밤에
이렇게 비가 왔어요

비가 내리고 음악이 흐르면
난 당신을 생각해요
당신이 떠나시던 그 밤에
이렇게 비가 왔어요

난 오늘도 이 비를 맞으며
하루를 그냥 보내요

오 아름다운 음악 같은
우리의 사랑의 이야기들은
흐르는 비처럼 너무
아프기 때문이죠

난 오늘도 이 비를 맞으며
하루를 그냥 보내요

오 아름다운 음악 같은
우리의 사랑의 이야기들은
흐르는 비처럼 너무
아프기 때문이죠

그렇게 아픈 비가 왔어요

작사:박성식 작곡:박성식

김광석
이등병의 편지

집 떠나와 열차 타고 훈련소로 가던 날
부모님께 큰절하고 대문 밖을 나설 때

가슴속에 무엇인가 아쉬움이 남지만
풀 한 포기 친구 얼굴 모든 것이 새롭다
이제 다시 시작이다
젊은 날의 생이여

친구들아 군대 가면 편지 꼭 해다오
그대들과 즐거웠던 날들을 잊지 않게
열차 시간 다가올 때 두 손 잡던 뜨거움
기적 소리 멀어지면 작아지는 모습들
이제 다시 시작이다
젊은 날의 꿈이여

짧게 잘린 내 머리가 처음에는 우습다가
거울 속에 비친 내 모습이 굳어진다 마음까지

뒷동산에 올라서면 우리 마을 보일는지
나팔 소리 고요하게 밤하늘에 퍼지면
이등병의 편지 한 장
고이 접어 보내오

이제 다시 시작이다
젊은 날의 꿈이여

작사:김현성 작곡:김현성

박광현
함께

우리 기억 속엔 늘 아픔이 묻어 있었지
무엇이 너와 나에게 상처를 주는지

주는 그대로 받아야만 했던 날들
그럴수록 사랑을 내세웠지

우리 힘들지만 함께 걷고 있었다는 걸
그 어떤 기쁨과도 바꿀 수는 없지

복잡한 세상을 해결할 수 없다 해도
언젠가는 좋은 날이 다가올 거야

살아간다는 건 이런 게 아니겠니
함께 숨 쉬는 마음이 있다는 것
그것만큼 든든한 벽은 없을 것 같아
그 수많은 시련을 이겨내기 위해서

울고 싶었던 적 얼마나 많았었니
너를 보면서 참아야 했었을 때

난 비로소 강해진 나를 볼 수 있었어
함께하는 사랑이 그렇게 만든 거야

살아간다는 건 이런 게 아니겠니
함께 숨 쉬는 마음이 있다는 것
그것만큼 든든한 벽은 없을 것 같아
그 수많은 시련을 이겨내기 위해서

작사:도윤경 작곡:박광현

김창완
청춘

언젠간 가겠지 푸르른 이 청춘 지고 또 피는 꽃잎처럼
달 밝은 밤이면 창가에 흐르는 내 젊은 연가가 구슬퍼

가고 없는 날들을 잡으려 잡으려 빈 손짓에 슬퍼지면
차라리 보내야지 돌아서야지 그렇게 세월은 가는 거야

언젠간 가겠지 푸르른 이 청춘 지고 또 피는 꽃잎처럼
달 밝은 밤이면 창가에 흐르는 내 젊은 연가가 구슬퍼

가고 없는 날들을 잡으려 잡으려 빈 손짓에 슬퍼지면
차라리 보내야지 돌아서야지 그렇게 세월은 가는 거야

나를 두고 간 님은 용서하겠지만 날 버리고 가는 세월이야
정 둘 곳 없어라 허전한 마음은 정답던 옛 동산 찾는가

언젠간 가겠지 푸르른 이 청춘 지고 또 피는 꽃잎처럼
달 밝은 밤이면 창가에 흐르는 내 젊은 연가가 구슬퍼

가고 없는 날들을 잡으려 잡으려 빈 손짓에 슬퍼지면
차라리 보내야지 돌아서야지 그렇게 세월은 가는 거야

작사:김창완 작곡:김창완

| 노래 · 다섯 |

이제 그 해답이 사랑이라면
나는 이 세상 모든 것들을 사랑하겠네

조용필
바람의 노래

살면서 듣게 될까
언젠가는 바람에 노래를
세월 가면 그때는 알게 될까
꽃이 지는 이유를

나를 떠난 사람들과
만나게 될 또 다른 사람들
스쳐 가는 인연과 그리움은
어느 곳으로 가는가

나의 작은 지혜로는
알 수가 없네
내가 아는 건 살아가는
방법뿐이야

보다 많은 실패와 고뇌의 시간이
비켜 갈 수 없다는 걸 우린 깨달았네
이제 그 해답이 사랑이라면
나는 이 세상 모든 것들을
사랑하겠네

작사:김순곤 작곡:김정욱

이문세
난 아직 모르잖아요

세월이 흘러가면 어디로 가는지
나는 아직 모르잖아요
그대 내 곁에 있어요 떠나가지 말아요
나는 아직 그대 사랑해요

그대가 떠나가면 어디로 가는지
나는 알 수가 없잖아요
그대 내 곁에 있어요 떠나가지 말아요
나는 아직 그대 사랑해요

혼자 걷다가 어두운 밤이 오면
그대 생각나 울며 걸어요
그대가 보내 준 새하얀 꽃잎도
나의 눈물에 시들어 버려요

그대가 떠나가면 어디로 가는지
나는 알 수가 없잖아요
그대 내 곁에 있어요 떠나가지 말아요
나는 아직 그대 사랑해요

작사:이영훈 작곡:이영훈

미발표곡
준비된 사랑

우연이라도 너를
만나지 않도록
해 달라고 기도했어
지금까지 견뎌 온
내 시간보다도
네가 더 아파할까 봐

가끔씩 행복하다는
네 소식 들을 때마다
왠지 내 자신이 초라했지만
정말로 그러길 바랐어
너만 행복하다면
다시는 널 볼 수 없어도

어차피 내 삶은
널 위해 준비된 거야
마지막 남겨진 그 순간까지도
널 사랑해

작사:김순곤 작곡:고　니

변진섭
네게 줄 수 있는 건 오직 사랑뿐

표정 없는 세월을 보며
흔들리는 너에게
아무것도 줄 수 없는 내가 미웠어
내가 미웠어

불빛 없는 거릴 걸으며
헤매이는 너에게
꽃 한 송이 주고 싶어
들녘 해바라기를

새들은 왜 날아가나
바람은 왜 불어오나
내 가슴 모두 태워 줄 수 있는 건
오직 사랑뿐
오직 사랑뿐

새들은 왜 날아가나
바람은 왜 불어오나
내 가슴 모두 태워 줄 수 있는 건
오직 사랑뿐
오직 사랑뿐

(네게 줄 수 있는 건 오직 사랑뿐) 사랑뿐
(네게 줄 수 있는 건 오직 사랑뿐) 사랑뿐
(네게 줄 수 있는 건 오직 사랑뿐) 사랑뿐
(네게 줄 수 있는 건 오직 사랑뿐) 사랑뿐

작사:지근식 작곡:지근식

김민우
휴식 같은 친구

내 좋은 여자친구는 가끔씩 나를 보면
애길 해 달라 졸라 대고는 하지

남자들만의 우정이라는 것이
어떤 건지 궁금하다며 말해 달라지
그럴 땐 난 가만히 혼자서 웃고 있다가

너의 얼굴 떠올라 또 한 번 웃지
언젠지 난 어두운 밤길을 달려 불이 꺼진

너의 창문을 두드리고는 들어가
네 옆에 그냥 누워만 있었지

아무 말도 필요 없었기 때문이었어
한참 후에 일어나 너에게 애길 했었지

너의 얼굴을 보면 편해진다고
나의 취한 두 눈은 기쁘게 웃고 있었어

그런 나를 보면서 너도 웃었지
너는 언제나 나에게 휴식이 되어 준 친구였고

또 괴로웠을 때는 나에게 해답을 보여 줬어
나 한 번도 말은 안 했지만 너 혹시 알고 있니

너를 자랑스러워한다는 걸

작사:박주연 작곡:하광훈

더 블루
그대와 함께

그대여 나의 눈을 봐요
그대의 눈빛 속에 내가 들어갈 수 있도록
이제는 솔직하게 얘길 해 봐요

더 이상 숨기지 말고 그대여 두 눈을 감아요
눈을 뜨지 않아도 마음으로 볼 수가 있어
언제나 그대 숨결 느낄 수 있도록
내 곁에 있어요 지금 이대로

지난 오랜 시간 동안
한 번도 말은 안 했지만
그댈 위한 내 마음은 그대로인걸

처음 만난 순간부터
나의 마지막 그날까지
그대만이 나의 마음속에 언제까지나

지난 오랜 시간 동안
한 번도 말은 안 했지만
그댈 위한 내 마음은 그대로인걸

처음 만난 순간부터
나의 마지막 그날까지
그대만이 나의 마음속에 언제까지나

오 언제까지나

작사:손지창 작곡:서영진

양희은
사랑 그 쓸쓸함에 대하여

다시 또 누군가를 만나서
사랑을 하게 될 수 있을까
그럴 수는 없을 것 같아

도무지 알 수 없는 한 가지
사람을 사랑하게 되는 일
참 쓸쓸한 일인 것 같아

사랑이 끝나고 난 뒤에는
이 세상도 끝나고
날 위해 빛나던 모든 것도
그 빛을 잃어버려

누구나 사는 동안에 한 번
잊지 못할 사람을 만나고
잊지 못할 이별도 하지

작사:양희은 작곡:이병우

해바라기
내 마음의 보석상자

난 알고 있는데
우리는 사랑하고 있다는 것을
우린 알고 있었지
서로를 가슴 깊이 사랑한다는 것을

햇빛에 타는 향기는
그리 오래가지 않기에
더 높게 빛나는
꿈을 사랑했었지

가고 싶어 갈 수 없고
보고 싶어 볼 수 없는 영원 속에서
가고 싶어 갈 수 없고
보고 싶어 볼 수 없는 영원 속에서

우리의 사랑은 이렇게
아무도 모르고 있는 것 같아
잊어야만 하는 그 순간까지
널 사랑하고 싶어

작사:이주호 윤재니 작곡:이주호

장철웅

서울 이곳은

아무래도 난 돌아가야겠어
이곳은 나에게 어울리지 않아
화려한 유혹 속에서 웃고 있지만
모든 것이 낯설기만 해

외로움에 길들여진 후로
차라리 혼자가 마음 편한 것을
어쩌면 너는 아직도 이해 못하지
내가 너를 모르는 것처럼

언제나 선택이란 둘 중에 하나
연인 또는 타인뿐인 걸
그 무엇도 될 수 없는 나의 슬픔을
무심하게 바라만 보는 너

처음으로 난 돌아가야겠어
힘든 건 모두가 다를 게 없지만
나에게 필요한 것은 휴식뿐이야
약한 모습 보여서 미안해

하지만 언젠가는 돌아올 거야
휴식이란 그런 거니까
내 마음이 넓어지고 자유로워져
너를 다시 만나면 좋을 거야

작사:김순곤 작곡:장철웅

추가열
나 같은 건 없는 건가요

그대여 떠나가나요 다시 또 볼 수 없나요
부디 나에게 사랑한다고 한 번만 말해 주세요
제발 부탁이 있어요 이렇게 떠날 거라면
가슴속에 둔 내 맘마저도 그대가 가져가세요

혼자 너 없이 살 수 없을 거라 그대도 잘 알잖아요
비틀거리는 내 모습을 보며 그대 맘도 아프잖아요

그대만 행복하면 그만인가요
더 이상 나 같은 건 없는 건가요
한 번만 나를 한 번만 나를
생각해 주면 안 되나요

혼자 너 없이 살 수 없을 거라 그대도 잘 알잖아요
비틀거리는 내 모습을 보며 그대 맘도 아프잖아요

그대만 행복하면 그만인가요
더 이상 나 같은 건 없는 건가요
한 번만 나를 한 번만 나를
생각해 주면 안 되나요

그래도 떠나가네요 붙잡을 수는 없겠죠
부디 나에게 사랑했다고
한 번만 말해 주세요

작사:추가열 작곡:추가열

이선희
그중에 그대를 만나

그렇게 대단한 운명까진
바란 적 없다 생각했는데
그대 하나 떠나간 내 하룬 이제
운명이 아니면 채울 수 없소

별처럼 수많은 사람들 그중에 그대를 만나
꿈을 꾸듯 서로 알아보고
주는 것만으로 벅찼던 내가 또 사랑을 받고
그 모든 건 기적이었음을

그렇게 어른이 되었다고
자신한 내가 어제 같은데
그대라는 인연을 놓지 못하는
내 모습, 어린아이가 됐소

별처럼 수많은 사람들 그중에 그대를 만나
꿈을 꾸듯 서로 알아보고
주는 것만으로 벅찼던 내가 또 사랑을 받고
그 모든 건 기적이었음을

나를 꽃처럼 불러주던
그대 입술에 핀 내 이름
이제 수많은 이름들 그중에 하나 되고
오 그대의 이유였던
나의 모든 것도 그저 그렇게

작사:김이나 작곡:박근태

별처럼 수많은 사람들 그중에 서로를 만나
사랑하고 다시 멀어지고
억겁의 시간이 지나도 어쩌면 또다시 만나
우리 사랑 운명이었다면

내가 너의 기적이었다면

작사:김이나 작곡:박근태

조성모
To Heaven (천국으로 보낸 편지)

괜찮은 거니 어떻게 지내는 거야
나 없다고 또 울고 그러진 않니
매일 꿈속에 찾아와 재잘대던
너 요즘은 왜 보이질 않는 거니

혹시 무슨 일이라도 생겼니
내게 올 수 없을 만큼 더 멀리 갔니
네가 없이도 나 잘 지내 보여
괜히 너 심술 나서 장난친 거지

비라도 내리면 구름 뒤에 숨어서
네가 울고 있는 건 아닌지 걱정만 하는 내게
제발 이러지 마 볼 수 없다고
쉽게 널 잊을 수 있는
내가 아닌 걸 잘 알잖아

혹시 네가 없어 힘이 들까 봐
네가 아닌 다른 사랑 만날 수 있게
너의 자릴 비워 둔 것이라면
그 자린 절망밖엔 채울 수 없어

미안해하지 마 멀리 떠나갔어도
예전처럼 네 모습 그대로 내 안에 가득한데
그리 오래 걸리진 않을 거야
이별이 없는 그곳에
우리 다시 만날 그날이 그때까지
조금만 날 기다려 줘

작사:이승호 작곡:이경섭

박정현
편지할게요

꼭 편지할게요 내일 또 만나지만
돌아오는 길엔 언제나 아쉽기만 해
더 정성스럽게 당신을 만나는 길
그대 없이도 그대와 밤새워 애길 해
오늘도 맴돈 아직은 어색한 말
내 가슴속에 접어 놓은 메아리 같은 너

이젠 조용히 내 맘을 드려요
다시 창가에 짙은 어둠은 친구 같죠
길고 긴 시간의 바다를 건너 그대 꿈속으로
나의 그리움이 닿는 곳까지

꼭 편지할게요 내일 볼 수 있지만
혼자 있을 땐 언제나 그대 생각뿐이죠
더 고운 글씨로 사랑을 만드는 길
소리 없이 내 마음을 채우고 싶어요
오늘도 맴돈 아직은 어색한 말
내 가슴속에 접어 놓은 메아리 같은 너

이젠 조용히 내 맘을 드려요
다시 창가에 짙은 어둠은 친구 같죠
길고 긴 시간의 바다를 건너 그대 꿈속으로
나의 그리움이 닿는 곳까지

이젠 외로이 내 맘을 드려요
길고 긴 시간의 바다를 건너 그대 품으로
나의 그리움이 닿을 때까지
나의 그리움이 닿는 곳까지

작사:노영심 작곡:김형석

윤 상
가려진 시간 사이로

노는 아이들 소리
저녁 무렵의 교정은
아쉽게 남겨진
햇살에 물들고

메아리로 멀리 퍼져 가는
꼬마들의 숨바꼭질 놀이에
내 어린 그 시절 커다란
두 눈의 그 소녀 떠올라

넌 지금 어디 있니
내 생각 가끔 나는지
처음으로 느꼈었던
수줍던 설레임

지금까지 나 헤매는 까닭엔
네가 있기는 하지만
우린 모두 숨겨졌지
가려진 시간 사이로

작사:박주연 작곡:윤 상

다섯손가락
새벽 기차

해 지고 어두운 거리를
나 홀로 걸어가면은
눈물처럼 젖어드는
슬픈 이별이

떠나간 그대 모습은
빛바랜 사진 속에서
애처롭게
웃음 짓는데

그 지나치는 시간 속에 우연히
스쳐 가듯 만났던 그댄
이젠 돌아올 수 없는 길을 떠났네
허전함에 무너진 가슴

희미한 어둠을 뚫고
떠나는 새벽 기차는
허물어진 내 마음을
함께 실었네

낯설은 거리에 내려
또다시 외로워지는
알 수 없는
내 마음이여

작사:이두헌 작곡:이두헌

한마음
가슴앓이

밤 별들이 내려와 창문 틈에 머물고
너의 맘이 다가와 따뜻하게 나를 안으며

예전부터 내 곁에 있는 듯한 네 모습에
내가 가진 모든 것을 네게 주고 싶었는데

골목길을 돌아서 뛰어가는 네 그림자
동그랗게 내버려진 나의 사랑이여

아 어쩌란 말이냐 흩어진 이 마음을
아 어쩌란 말이냐 이 아픈 이 가슴을

그 큰 두 눈에 하나 가득 눈물 고이면
세상 모든 슬픔이 내 가슴에 와 닿고

네가 웃는 그 모습에 세상 기쁨 담길 때
내 가슴에 환한 빛이 따뜻하게 비쳤는데

안녕 하며 돌아서 뛰어가는 네 뒷모습
동그랗게 내버려진 나의 사랑이여

아 어쩌란 말이냐 흩어진 이 마음을
아 어쩌란 말이냐 이 아픈 이 가슴을

작사:강영철 작곡:강영철

들국화
이별이란 없는 거야

이별이란 생각으로 울지 마
그건 너의 작은 착각일 뿐이야
가면 어딜 가니
좁은 이 하늘 아래
한동안 둘이 서로 멀리 있는 걸 텐데

웃으며 나를 보내 줘
언젠가 만나겠지 새로운 모습으로

이별이란 말은 없는 거야
이 좁은 하늘 아래
안녕이란 말은 없는 거야
이 세상 떠나기 전에

안녕이란 말 때문에 울지 마
그건 너의 작은 착각일 뿐이야
가면 어딜 가니
좁은 이 마음속에
언제나 별빛처럼 너는 반짝일 텐데

웃으며 나를 보내 줘
언젠가 만나겠지 새로운 마음으로

이별이란 말은 없는 거야
이 좁은 하늘 아래
안녕이란 말은 없는 거야
이 세상 떠나기 전에

작사:최성원 작곡:최성원

안치환
사람이 꽃보다 아름다워

강물 같은 노래를 품고 사는 사람은
알게 되지 음 알게 되지
내내 어두웠던 산들이 저녁이 되면
왜 강으로 스미어 꿈을 꾸다
밤이 깊을수록 말없이 서로를 쓰다듬으며
부둥켜안은 채 느긋하게 정들어 가는지를

지독한 외로움에 쩔쩔매 본 사람은
알게 되지 음 알게 되지
그 슬픔에 굴하지 않고 비켜서지 않으며
어느 결에 반짝이는 꽃눈을 달고
우렁우렁 잎들을 키우는 사랑이야말로
짙푸른 숲이 되고 산이 되어
메아리로 남는다는 것을

누가 뭐래도 사람이 꽃보다 아름다워
이 모든 외로움 이겨낸 바로 그 사람
누가 뭐래도 그대는 꽃보다 아름다워
노래의 온기를 품고 사는 바로 그대 바로 당신
바로 우리 우린 참 사랑

지독한 외로움에 쩔쩔매 본 사람은
알게 되지 음 알게 되지
그 슬픔에 굴하지 않고 비켜서지 않으며
어느 결에 반짝이는 꽃눈을 달고
우렁우렁 잎들을 키우는 사랑이야말로
짙푸른 숲이 되고 산이 되어
메아리로 남는다는 것을

작사:정지원 작곡:안치환

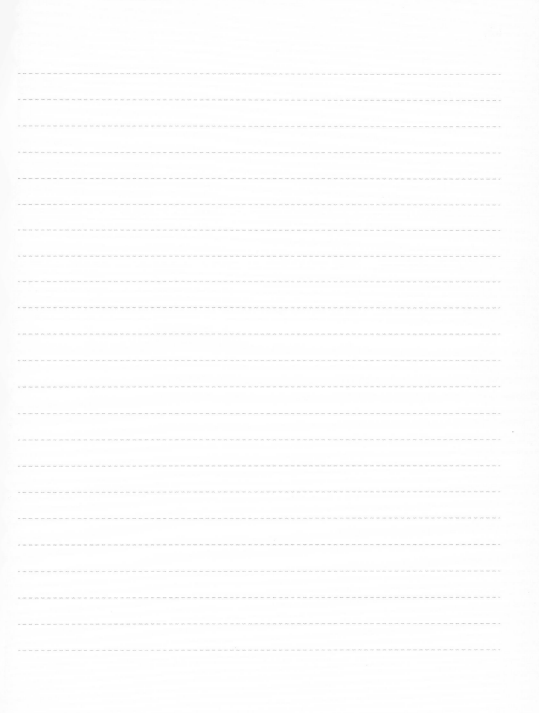

조용필

못 찾겠다 꾀꼬리

못 찾겠다 꾀꼬리 꾀꼬리 꾀꼬리
나는야 오늘도 술래
못 찾겠다 꾀꼬리 꾀꼬리 꾀꼬리
나는야 언제나 술래

어두워져 가는 골목에 서면
어린 시절 술래잡기 생각이 날 거야
모두가 숨어 버려 서성거리다
무서운 생각에 난 그만 울어 버렸지

하나둘 아이들은 돌아가 버리고
교회당 지붕 위로 저 달이 떠올 때
까맣게 키가 큰 전봇대에 기대앉아

얘들아 얘들아 얘들아 얘들아

못 찾겠다 꾀꼬리 꾀꼬리 꾀꼬리
나는야 오늘도 술래
못 찾겠다 꾀꼬리 꾀꼬리 꾀꼬리
나는야 언제나 술래

엄마가 부르기를 기다렸는데
강아지만 멍멍 난 그만 울어 버렸지
그 많던 어린 날의 꿈이 숨어 버려
잃어버린 꿈을 찾아 헤매는 술래야

작사:김순곤 작곡:조용필

이제는 커다란 어른이 되어
눈을 감고 세어 보니
지금은 내 나이는 찾을 때도 됐는데
보일 때도 됐는데

애들아 애들아 애들아 애들아

못 찾겠다 꾀꼬리 꾀꼬리 꾀꼬리
나는야 오늘도 술래
못 찾겠다 꾀꼬리 꾀꼬리 꾀꼬리
나는야 언제나 술래

못 찾겠다 꾀꼬리 나는야 술래
못 찾겠다 꾀꼬리 나는야 술래
못 찾겠다 꾀꼬리 나는야 술래
못 찾겠다 꾀꼬리 나는야 술래

못 찾겠다 못 찾겠다
못 찾겠다

작사:김순곤 작곡:조용필

어느 하늘 아래서인가
너도 같은 노래를 들으며
같은 추억에 잠기겠지
그 아름다운 시간여행 속에서
우리 꼭 다시
만나기를